静思语

真善美花道

复旦大学出版社

【证严上人】

信手拈来真善美

　　慈济教育重视学子的人文涵养，人文无形、范围广阔，唯"真、善、美"是最为具象的表达；如人文课程中的花道、茶道、书道、手语等，即能体现人文之美。

　　以花道而言，自然中的花草树木，各具活力与特质——无论是绿意盎然的叶片、草枝，或是缤纷盛开的花朵，经过插花者的慧心巧思，信手拈来即成盆中富生命力的"真善美花道"。

　　尤其每见插花者将原本笔直刚硬的草枝，经过温软的手一"肤"，形态立时变得柔软弯曲；由双手轻肤与美化的花草和谐结合，犹如于花器中对语，展现"和气之美"。因此花道既呈现出作品的静态之美，过程中亦

展示了手的动姿之美。

　　慈济人文不离双手，不仅是形式上学会插花、泡茶等；重要的是人文应讲求实用，因应不同环境，做到朴实不奢华，自然且合于礼仪。如将居家环境整理得干净、整洁，以花草点缀其间；无须大费周章，就能有雅致的生活空间，此即持家之道，也是真花道。

　　学习花道，时时要将心灵世界调配得如面前的花草般，庄严优美；展现于外，待人接物富有礼节、仪态美好，如此心有"静之美"，行有"动之美"，内外兼修，自然能美化人生。

【推荐序】
智慧花开 花开智慧

王本荣

认识德普师父，已近二十年。出家前的德普师父是"池坊花道"国手级的名师，在万紫千红的尘世中，有水仙般的典雅，也有寒梅般的孤高。

出家后的德普师父，繁华落尽见真淳，一袭灰衫飘然于慈济的学堂、讲堂、佛堂、礼堂、大舍堂、静思堂，无处不在地讲授开演"真善美花道"，既如菊花样的隐逸，也似莲花般的清净。百花丛中过，片叶不沾身，唐朝诗人白居易的《僧院花》："欲悟色空为佛事，故栽芳树在佛家，细看便是华严偈，方便风开智慧花"，不正就是德普师父的写照吗？

"一花一叶一菩提，一期一会一因缘"，花开花

落，月圆月缺不但是大自然的法则，也是天地间无言的说法。

慈济的教育体系强调"人品典范，文史流芳"的人文教育，其内涵包括生活教育、生命教育、品德教育、环境教育，也从茶道、花道、书道中涵养同学的生活礼仪与美学素养。

花道课程的宗旨，是藉由学习自然界的植物，体认天地万物皆可为师，更可在与花草的灵性互动中，体悟宇宙生命的意义。花草丰富的色泽，千般的姿态，透过"合和互协"的排列组合，开展出绝世的风华，万般的意境。插花是一门"动静等观"、"真空妙有"视觉与

空间的艺术；学习"真善美花道"，花语与静思语的相融合，除了陶情养性外，更能透彻生命的奥妙与人生的智慧。

很荣幸见证德普师父主编之《静思语真善美花道》的付梓。本书是以《静思语》与《无量义经》的法义为体，插花的原理与基本功夫为用，图文并茂、结构严谨、性相合一、意境高远。现代一般年轻学子沉迷于电视网络，所认知的花道，恐怕只有日本卡通的篮球小子"樱木花道"了。

但正如俄国流行的笑话，"真理报没有真理"，"消息报没有消息"一样，樱木花道也没有"花道"。慈济的学子们很幸福能从花道大国手德普师父学习"静思语真善美花道"，也期待能在真、善、美的熏陶下，

个个都能成为兼具"德、智、体、群、美"五育并重的时代青年。

（本文作者为慈济大学校长）

【推荐序】

播撒无量菩提种子

洪素贞

一九八九年慈济护专①成立，证严上人期许慈济毕业的学生，能懂得待人接物、美化心灵、尊重自然，所以在专业课程外，又开设慈济人文课程。在人文课程中，为培养学生多角色多功能的生命品格与美学素养，于是有了独特的茶道、花道课程，随着教育完全化的脚步，慈济大学、中学、小学渐次设立，茶、花道课程也跟着向下扎根。

学生们在知识上也许尚不广博，但对美的观察却有赤子天真的一面，透过花道课生动自然的巧手装饰，学生不只从中体会真、善、美，并且能够用语言表达人与花之间美的感动，传递生命生生不息的意涵。所以插花教育，是一种要求人文的、美学

① 慈济护专：台湾佛教慈济慈善事业基金会的教育志业之一。——编者注

的、伦理的教育，而非仅止于技艺的养成。

"人文"是人与人之间的品质。人和大自然接触时，心是最开朗、最放下的，所以可学习到"相爱而不相害"的道理。慈济四大志业、八大法印，一脉相传的人文思想，都是为了不断传递尊重生命，与大爱感恩的讯息。

上人说"合心、和气、互爱、协力"，插花要有前后、有主与宾。"君子有成人之美"，红花须绿叶相衬，正如人间，各有不同的角色、本分、使命和人生，互相尊重，彼此感恩，乃能成就大和谐。"和谐"是花道的意境，也是人间最难的境

界,"和谐"代表平等,一地所生,一雨所润,虽有不同,同沾雨露。

慈济有三不等:学历、财富、年龄不等,但爱心要齐等,"合心、和气、互爱、协力"就是一个平等的展现,如大树的根、茎、枝、叶,亦如花草的品类繁茂,虽各有其生存的空间,但不代表身份、人格的高下。

"简单即是大美",上人教慈济人要用"柔软心"来感受生命的根本,插花是将最简单的材料组成美好的姿态,将最柔软的花草组成生趣无限的园林,上人与大自然都用有言、无言,教导我们生命的价值与深意。

慈济的教育注重生活教育、人文教育、美的教育,所以开设花道课,是要教导学生被尊重、被珍惜的感觉,常能在生活中感受到生命的存在、生命的流动,爱才不会枯竭,心才能够柔软。人能多接近大自然,多体

会生命价值，才能做到虽一花一草，亦能传达世界的美感和人间的相爱，成为一个真正的心灵工程师。

　　人文之所以美，是因为有一颗灵动的心。"一花一世界，一叶一如来"，从花草之中，想见一片山林，要用心去爱花草，用心去保护大自然，让环境永续，山林永保，人心永净，美善永传，如此生命的内涵得以提升，教育的品质才能确保。

　　"乐道知足"，是因为生命有了方向，不用靠外在的东西来满足自己。"慈悲为心"，是因为慧命有了基础，不会被现实

的苦乐牵绊。

所以在教育的过程中，要以慈济精神为圆心，就是"慈悲喜舍"四无量心；以慈济志业为半径，就是"四大志业、八大法印"，来画一圆满的生命。圆满是透过服务他人，来感受与成就的，而服务他人须以大喜、大舍的心作为生命行径指导的方向，才不会迷失偏乱。

插花虽是小道，但有其可观之处。它是生活中随处可见的植物，而生活是生命转识成智的道场，所以慈济教育从小学、中学乃至大学均有花道课程的开设，无非培养学生在资讯化、科学化、电子化的年代，仍能静下来用心眼与大自然"一期一会"矣！

（本文作者曾任慈济大学主任秘书）

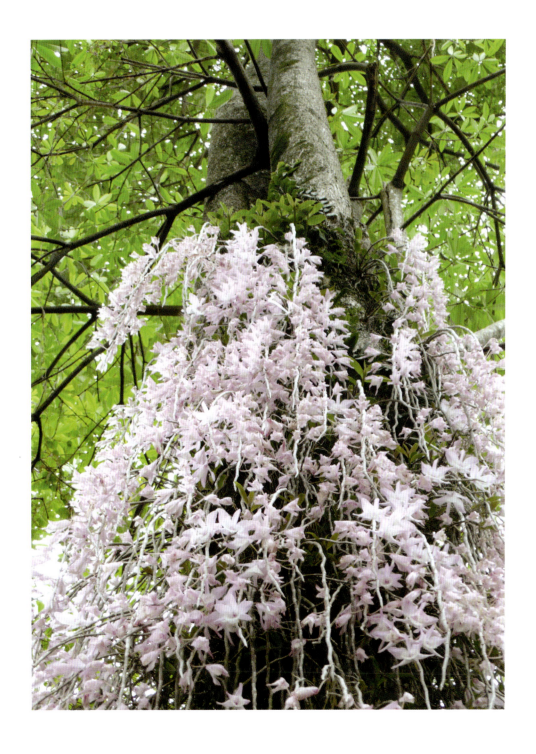

【作者序】

心在宁静中
意在细微分析中

花道教育是慈济人文课程的一环，藉由花草无声说法，引导学子从中观察植物生态，思索其中奥妙，进而领悟"互相扶持，感恩回馈"乃天地万物生生不息的真理。我们应该以大自然为师，尊重植物原本的自然生态，学习枝叶烘托的艺术，将叶子、树枝陪衬花朵插于盆中，让他们互相对话，欣赏合心和气相处宛如一家人的花作协调之美，此亦即为花道"至真、至善、至美"的至高境界。因此，"静思语真善美花道"的教育目的，不仅旨在教导学子插花技巧，更期许在学习花道的过程中，培养"感恩、尊重、爱"的情怀。

《静思语真善美花道》乃依循证严上人智慧法语为主轴，透过花材、花器、花型，呈现出"志玄虚漠"的意

境，进而培养慈济人文素养及审美观。由认识植物与天地万物间的灵性互动，涵泳心性，领悟生命意义；透过与花草对话，虚心地领受与聆听花卉的语言，藉以体悟人性的至真、至善、至美，并静思谛观，孕育自在、清雅、无争、禅悦、法喜之灵性。

感恩上人的"静思语"，让我们得将真善美人文展现于动静皆美的花道中，祈愿藉此净化人心，于滔滔俗世中，使心灵沉淀，进入"静寂清澄"之境。

一草一木一花一叶无不是如来形象

浸润于花道数十载，体悟到即使是一株小小的花卉，

也包罗无限宽广万象与意义。静下心来仔细观察，根吸收泥土里的水分和养分，茎负责输送，叶子吸收阳光回馈予根、茎，如此根、茎、叶各尽本分，彼此密切合作，不断地互动与循环，才能开出美丽的花朵；而枝叶又以巧妙的姿态作为衬托，让花朵展现最美的样貌，向众生述说天地万物互相扶持的伦理。生命的价值就在于此——成就别人，缩小自己；不为个人，只为整体的目标贡献与付出。

在插花过程中，枝叶如何去芜存菁？插花的角度该如何拿捏？取舍与抉择的态度就是智慧。花开花谢是自然法则，也隐喻生命的有限，如同《静思语》所言："行善、行孝，不能等"，要及时把握因缘。所以，花道课程不但是品格教育也是生命教育，是达成慈济人文教育授业的重要一环。于此，更要感恩上人，于大学、中学及小学设立得以让莘莘学子修身养性的花道教室。

"静思语真善美花道"教学的特色，系将"静思语"蕴涵、表现于花作之中。衷心期盼能经由花道课程将智慧种子深植于学生的心田，进而点燃心灯，打开心门，启发爱心；并能学习尊重他人，关怀生命，疼惜大地，乐于助人。让我们以绿化的手、慈悲的心，共同做守护大地的园丁，勤耕福田，共创人间净土。

<p align="right">静思精舍 释德普</p>

目录

【证严上人】
信手拈来真善美

【推荐序】
智慧花开　花开智慧　　　　王本荣
播撒无量菩提种子　　　　　洪素贞

【作者序】
心在宁静中　意在细微分析中

020　缘　起　静思语真善美花道

026　第一篇　认识植物之美
　　　　　　　欣赏大自然的草木之美
　　　　　　　植物形态
　　　　　　　植物栽种常识

054　第二篇　插花的基本原理
　　　　　　　插花色彩
　　　　　　　花卉常识
　　　　　　　花材特色
　　　　　　　花语

088　第三篇　真善美花道的花型
　　　　　　　庭园之美
　　　　　　　静寂之美
　　　　　　　清雅之美

静思勤行道 慈济人间路
　　内修诚正信实
　　外行慈悲喜舍

缘起

静思语真善美花道

缘起

证严上人开示佛法义理"一花一世界，一叶一如来"，德普师父谨聆之后，茅塞顿开而落脚慈济。此后亲近上人日多，得蒙启发愈多。及至捧读《静思语》益觉上人法语，质如一句一盆花、一字一菩提。

花道实为生活之道，亦是修行的菩萨道。在慈济世界，德普师父尝试赋予传统花道新的生命，并依循上人所开示，学佛应身体力行、普利众生。以心中对《静思语》的体会为基石，慈济人文精神为经纬，将空间的和谐之美，融入花道的造型。并试图将阅读《静思语》的心得，融入

花道技巧的课堂讲授中。且将平日教学的讲义与作品，汇集成册，此为"静思花语"之缘由，亦为慈济世界"静思语真善美花道"的精神所在。

在学习插花的过程中，学生借花草体悟人生的"至真、至善、至美"，以惜福与感恩之心体验自然生命之生生不息，启发个人对人文的省思。

慈济技术学院与慈济大学分别于一九九二、一九九四年开设花道课程；慈济中小学则在二〇〇〇年创校时，同步于慈济人文课程中进行花道教学，以"静思语真善美花道"为主要授课内容，透过花道的学习，培养学生的人文素养和审美观，提升精神生活的层次。

中学的花道课程，除了教导学生有关插花的基本原理与技巧之外，同时指导学生对于花型的

欣赏。在花道教室祥和雅致的情境中，学生得以用心读每一朵花、每一片叶，经由认识、感触大地植物，与天地万物灵性互动，了解万事万物皆可师的道理。

学习花道不仅可以美化生活环境，更能净化自我与涵养性情，进而体验生命的意义与领悟生命的真理，此即"静思语真善美花道"的慈济人文教育精神所在。

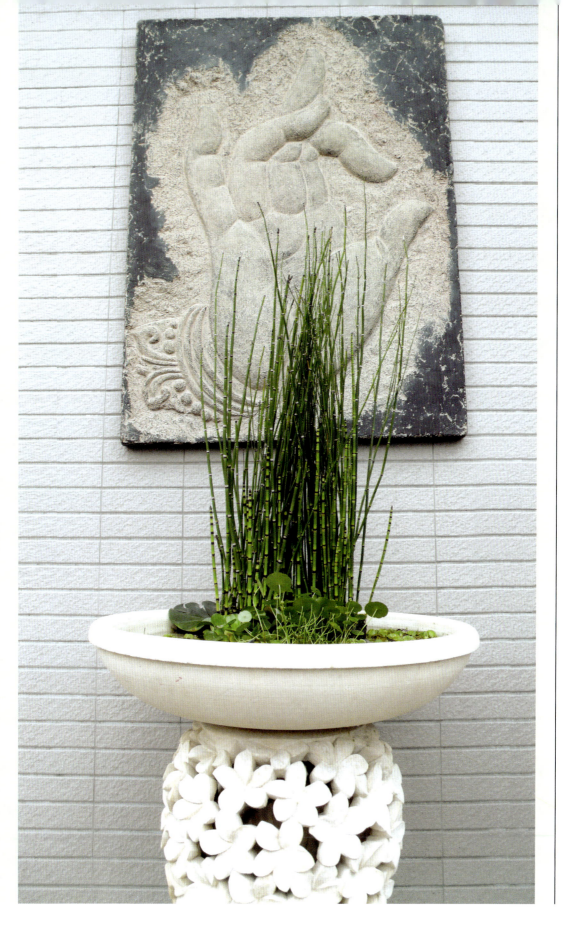

认识植物之美

第二篇

欣赏大自然的草木之美

插花是一门艺术，一件好的作品所传达的美感，可以令人在欣赏时产生愉悦的感受；因为插作者的用心，会让观赏者产生感动。插作花卉时，我们可由"静"与"动"两个主题面向来作思考。

静的面向

以尊重植物原本的生长姿态作为必要考量，尽量呈现其自然的生态美及其本具之植物特性。对于植物自然生态的认知，由平日与大自然的接触之中，可以有所感受。由于台湾的生长环境四季分明，所以一年四季的花草植物各自呈现不同的生态

之美。只要时常亲近大自然，就会有所领悟。

　　植物的成长大多有向阳性的生长法则，草木花卉因为有阳光的照射而生长得更茁壮，精神更旺盛，也因此让我们感受到植物沛然的生命力与能量。

　　当我们在赞叹大自然力量的同时，也应抱持感恩之心来爱护周遭植物，感恩它们启迪我们努力朝着阳光生长的坚毅精神；以及它们所展现出生气盎然的生命姿态，让我们在欣赏大自然的景物时，也能自心底油然而生一分对生命的尊重。

　　究竟插花时应如何展现植物的生命力呢？在插作时，必须用心与花草植物对话，亦即欣赏它们。当我们了解植物对于阳光的需求后，即能明了树木与花卉枝叶，一定都有一面朝向太阳，所以

枝、叶、花的样貌，就会呈现出正反两面以及表里不同之差异。于插花时，我们应该思考与力求展现植物与生俱有的生命力。

动的面向

我们若能将花草树枝原本具有的形态，加工使之变化，藉由技巧调整植物原有的形貌，再运用色彩搭配及对应空间格局的考量等做法，即可赋予植物生命更多的变化与更丰富的价值。

当我们欣赏一朵花时，除了花朵本身的美之外，也应延伸至它的其他面相，如茎、叶、形、量及色彩，甚至是无形的香气等各种不同美感。所以，一件作品的素材若能应用得宜，就可以表现出植物的多样风貌。因为一株植物并非由单一花朵形成，实际上乃具有诸多"各异其趣"之元素。

作品的主题

　　一件作品必定要有主题，如真善美花道花型中的"庭园之美"，其基本原型有直态、斜态与垂态。生长在大自然的植物，由于其所处的成长生态使然，产生各种外形姿态，并于插作时设定花卉的架构，演化出所谓的花型。

　　除了上述的这些基本花型外，作品的主题性还可应用到更大的范围，如：季节的表现。无论是具体的形状或是抽象的表现，这些作品都会让我们从心中产生"感觉"。所以，一件作品要让欣赏者与创作者产生共鸣，在插作时，就必须充分了解花材本身特性，才能插出令人感动的作品。

　　大自然的花草植物种类何其多，因此当一件作品的构思尚未成形之前，我们可以透过欣赏植

物各种不同姿态之美而撷取灵感。有的植物在作品运用上，呈现点与线的表现；有的则适合于呈现面或块的表现。

【直线与曲线】

不一样的线条与空间交互对话，会激荡出不一样的美感。"线"的创作，可延展出无限的空间与希望感。一般表现"线"时，大致上可分为"直线"或者"曲线"。"直线"的特性可以有无限的延伸及发展，例如：直立线、水平线、放射线等。直立的线予人的感觉是无限向上延伸及挺拔的精神；水平线则予人平稳、宁静及安定的感觉。

线的表现除了直立与水平之外，还有倾斜的表现。倾斜的线条表现可以让人产生律动的感

觉。另外,"弯曲的线条"也与"倾斜线条"予人相同的感受。

"曲线"的特性,则为飘逸的、有个性的、动感的表现。一般"曲线"的表现,可从两个方向应用——首先,从植物本身所呈现的弯曲线条直接取材应用,即可插出一件具有曲线美的作品,例如:以藤类本身的弯曲呈现线条之美。其次,以插花者本身具备的技巧,将适合做弯曲线条的花材加以整理,而插出一件深具个人风格的作品。这部分的选材,适合择用具备柔软度的花材,亦即本身具韧性及可塑性的植物加以应用。

【点、线、面的应用】

"面"的应用部分,同样非常广泛。"点"的聚集能够成线;"线"排列插作之后,即能成

面；而"块"汇合成群，亦能成面。很多植物的叶片都呈面状，所以，若能妥善地应用植物所具有的特色，最终产生的作品将能呈现多样的面貌。

面状的花材，会因面积"大小"的不同、"色彩"的变化等不同的表情，而创作表现出不同的作品。有时也可以应用"质感"上的差异性做不同变化，例如：电信兰叶有分大叶、小叶，两者的质感及量感具有极大差异，在运用表现上，即会产生完全不同的变化。

即使单纯只插一朵花或一片叶子，也能够完

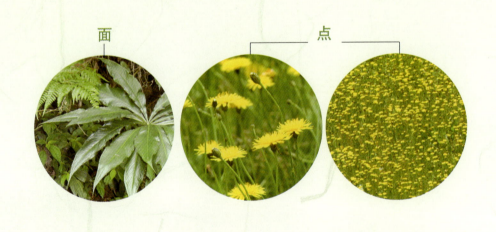

面　　　　　点

整地表现出其美感，且具有深度的意境呈现。若将相同的花或叶增加数量集合在一起，则会产生出"量感"，这样的应用有别于只插一朵花的作品。除此之外，也可以运用不同的花材与空间相互呼应融合，藉以展现不同的美感。

所谓的"质感"，是一种感觉的体会，此种感觉除了透过手的触觉去感受之外，视觉的感受也会有所领会。例如：同样是蕨类，玉羊齿与山苏叶两者的质感就完全不同，主要差异在于玉羊齿是虚叶，且呈锯齿状而有轻巧的感觉，山苏则是实叶而具厚实之感。

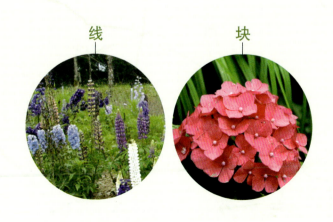

线　　　块

构思作品的方式

一般的创作，必须透过思考才会有具体的作品呈现。易言之，一个作品成立之前，须由作者先思考决定主题，然后再依照主题完成作品。而当我们构思一件花道作品时，可从下列几个方式作思考。

【依花材本身特色发想】

可藉由花材本身的独特形体，触发创作者的想法。例如："蕨芽"长得像音符，所以我们可以取材此项特点为主题作表现，插出一件具动感且轻快的作品。这种由花材本身的美感及特性所引发的创意，通常主题明确而且易使人产生共鸣。

【由作者个人的丰富经验所产生的想法】

当作者本身有足够的美感经验以及对花材具

备充实而完整的认识与了解，就有能力以本身的想法构思设计一个作品。

【从搭配的花器所引发的联想】

不论是陶器、玻璃制品或者是环保回收的塑胶瓶等，都可以根据其外型、颜色、质感等加以变化应用。此外，插作时须考量作品摆放的场合及空间。而且，不论是依照怎样的心情及情况因素所产生的创作，一旦决定主题以后，所创作出的作品应该要能充分表达出创作者的心思与精神。

当一个作品融入作者的情感之后，往往心意就能够成功传达出来，而一件具有生命力的作品，必然能够引起欣赏者的共鸣而产生感动。

植物形态

插花者除了将素材的形貌与色彩巧妙地排列组合，创作出美的作品之外，若能够进一步了解与认识植物内在的生理现象，观察植物外在的自然生长环境，将更能够正确掌握主题，提升作品的意境及生命力，真正达到物我合一的境界，融入真善美的领域中。

阴性植物、阳性植物与中性植物

依照植物对于阳光喜好的程度不同，大致可将植物分为阴性植物、阳性植物与中性植物。

【阴性植物（需光量少）】

多喜欢生长在阴暗、不易见光的环境，强烈

的阳光照射会对此类植物造成伤害。具此特色的植物叶片多呈镶嵌状排列，例如：蕨类、山苏等室内观叶植物。

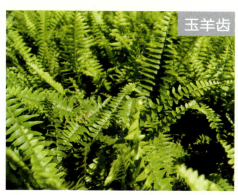
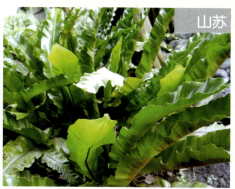

【阳性植物（全日照）】

喜欢生长在强光下的植物。大部分观花植物多属之，例如：向日葵、鸡冠花等。

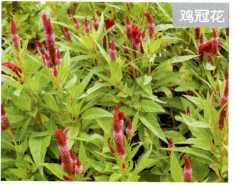

【中性植物（半日照）】

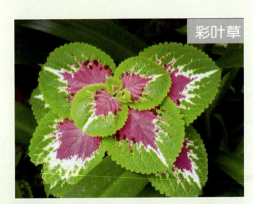
彩叶草

对于阳光的喜好程度，介于阴性植物与阳性植物两者之间。例如：彩叶草等叶面具花纹之观叶植物。

水生植物、湿生植物与陆生植物

依照植物生长的环境，可将植物大致分为水生植物、湿生植物与陆生植物等三类。

【水生植物】

生长于溪流、水池、湖泊等多水的环境，仅能容许短暂的缺水，长期缺水会造成植株萎凋，乃至死亡。依叶片生长的位置，水生植物又分为以下三种：

· 沉水性水生植物

植物的叶片完全生长在水面下，例如：金鱼藻、苦草、小花石龙尾等。

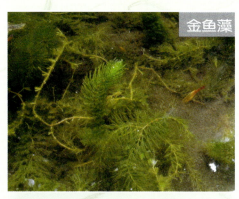
金鱼藻

· 浮水性水生植物

其叶片浮在水面，例如：睡莲、浮萍等。

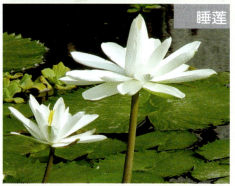
睡莲

· 挺水性水生植物

叶片挺出水面的植物，例如：荷花、水蜡烛等。

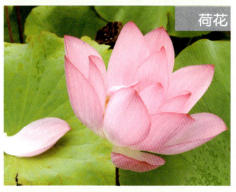
荷花

【湿生植物】

生长于水、陆交界处，对于干、旱季的适应能力较强。例如：钱币草等。

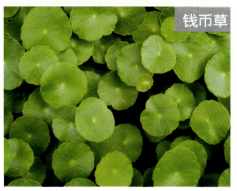
钱币草

【陆生植物】

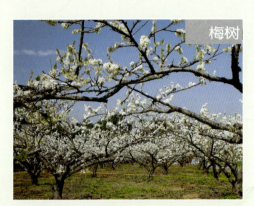
梅树

仅适合生长于陆地环境，长期浸泡在水中会造成其缺氧、窒息死亡。例如：凤仙花、梅树等。

草本植物、灌木植物与乔木植物

依照植物木质化程度及生长高度的不同，可大致分为草本、灌木与乔木等三种形态。

【草本植物】

竹

木质化程度极低，植株矮小、柔软易伏倒，植株高度多为五十厘米以下。然少数植物如月桃、竹等约可

长逾三米高，但因此种植物无形成层，没有年轮，故仍被归类为草本植物。

鹅掌藤

【灌木植物】

木质化程度较高、具木质部。灌木的植株没有明显主干，枝条多从基部分生，植株高度从一至五米不等，如：鹅掌藤、矮仙丹等。

矮仙丹

【乔木植物】

台湾栾树

植株高大、挺直，具明显主干，枝条从主干侧生。例如：台湾栾树、阿勃勒、松树等。

植物栽种常识

浅谈植物浇水

水,是自然界中最重要的元素,地球上的所有生物都必须依赖水才能生存。事实上,大部分的植物不仅含有大量的水,而且整个生长过程也深深受到水的影响。水是细胞内主要的溶剂,大部分的无机盐类、有机酸、糖类等均可溶于水,藉由水帮助运输到植物内各组织细胞中。水在植物体中,与许多生理活动有关,包含蒸散作用、运输作用等。

【浇水的时机】

我们可以观察植物体的外表现象,决定浇水

的时机。浇水最适当的时机，在于土壤尚未全部干燥时，即供给水分予植物体吸收。实务上可经由手指触碰土壤表面，感受土壤的湿润程度决定是否需要浇水。

倘若土壤中的水分含量过低，导致植物外观呈现无法恢复的萎凋现象，这种程度称为"永久萎凋点"。我们应当在植物开始出现萎凋的现象前就浇水，以免植物出现无法挽回生机的情况。

【浇水的方式】

一般而言，植物的浇水方式有**喷灌**、**淹灌**与**滴水灌溉**。**喷灌**是指将水经由喷头如下雨般浇灌于植物上，其优点为喷洒面积分布均匀，并可控制给水量，此种方式最常使用。**淹灌**是指将水慢慢地淹过植物体附近的土壤，让水分渐渐渗入土壤中，这种方式最为省工。**滴水灌溉**，则是指经

由许多小塑胶管分散而成的网状系统滴口，将水分持续、缓慢而少量地送达植物体附近的介质，这种浇水方式可大幅减少地表水分的蒸发损失，可谓是最为省水的灌溉方式。

此外，浇水时应当只浇于泥土面即可，避免将水分浇在叶片或花朵上，否则将造成叶片或花朵因过多的水分而引起日烧现象或病害的发生，导致植物观赏品质下降。

提供植物的水源，务必确定为干净的水质；也要注意土壤是否易于排水，以防过多的水分供给无法排出，使植物体根系腐败而造成伤害。

浇水要从植物基部浇入介质，避免直接浇淋叶片。

移植与换盆

从坊间所购买的植物盆栽，大多属于三吋盆的小植栽。经过一段时间的栽培照顾，植物体常会出现过多的根系凸出排水孔或从盆缘蔓出，甚或是植物呈现愈来愈衰弱、叶片黄化的现象，这时就必须立即更换盆器与介质。

【换盆原则】

换盆的基本观念为按部就班一步一步更换，切忌贪图便利，一次汰换成太大的盆器，须谨守住一次加大直径一吋的准则，如将三吋盆的植物换到四吋新盆。因为当原有的植物根系突然置入过多的介质中，根系同时也会置于过多的水分中，常易导致根系腐败坏死，反而不利于植物体的生长。

【换盆步骤】

一、将植物体从原来的盆器中取出，并拔除原来盆器中旧的土壤介质，以及修剪已经坏死的根系，让根系得以维持生命力。

二、准备新的花盆与介质。建议在新的介质中，拌入一定数量的发泡炼石、珍珠石或蛭石，可增加介质的保肥力、保水力及通气性。

三、铺上部分介质作为基底，并可拌入缓效性肥料作为基肥。

四、将植物置于新的盆器中，再均匀缓慢放入介质直到盆器八分满为止。

五、立即浇水，利用水的重力压实土壤介质，此时介质会下陷，应当适时添补介质，直至盆器的八分满位置。

依据实务上的经验，我们应当常常观察植物

体在容器内的根系发育情形，以及是否有叶子颜色转黄的现象，若有此类狀况发生时，就需要再更换盆器。换盆的作用是为植物体提供一个新的根域生长环境，以确保植物能够生长发育得愈加欣欣向荣。

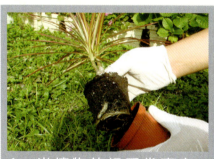

1. 当植物的根系发育良好，即可换盆。

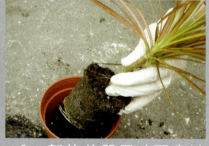

2. 新的盆器尺寸不宜过大，一次更换直径加大约一吋的盆器即可。

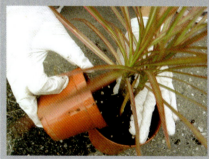

3. 适度添加新的介质，并用手指将介质压实。

4. 最后步骤——浇水，有助于介质与植株更紧贴，加速植株生长发育。

扦插繁殖法

当种植植物已经得心应手时,若能进一步学习繁殖的方法,则更能获得成就感。扦插繁殖法,是利用植物的根、茎或叶片等营养器官的一部分作为插穗,使插穗在插床环境下诱导植物发生细胞再生作用,于枝条上发育新的根系,而成为一个新的植物个体之繁殖方法。利用扦插繁殖植物,可以将优良的植物性状繁衍生殖而生生不息。

【扦插的步骤】

一、选取插穗

插穗宜选取优良母株植物体上年轻幼嫩的枝条,因为新生的枝条较容易发根。

枝条剪下后,应以斜口方式修剪,此作法可增加其发根的面积,且修剪处的平整,有利于枝

条发根。因此所使用的工具应较为锋利。

二、去除插穗的叶片

适度去除插穗的叶片数量,并降低叶片的面积(每片叶面约只留下二分之一左右的叶面积),可以减少插穗的蒸散作用发生,防止插穗凋萎。

三、涂抹发根剂

在插穗修剪处涂抹适当的发根剂,有助新插穗枝条发根。发根剂的主要成分为吲哚丙酸(IBA)或奈乙酸(NAA),使用的药剂可分为粉剂或溶剂两种,使用浓度应维持为1,000—3,000 ppm(ppm:百万分率。——编者注)。

此做法对插穗的幼嫩枝条有缩短发根时间、提高插穗发根率以及增加幼嫩枝条的根数等助益。

四、优良插床的条件

将插穗插入插床中,插床的介质应当适量拌入珍珠石、泥炭苔或蛭石等有利于发根的介质。栽培管理方面应当有适度的遮荫并保持环境的高湿度,以避免阳光直接照射插穗而造成插穗枯萎死亡。

当观察到插穗已经发根,此时已然成为一株完整的植物,即可将此一新的个体从扦插苗床中移出,培植在新的容器中。

1. 备好适量的珍珠石介质，拌入盆中。

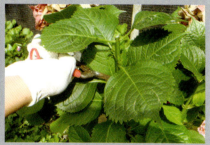
2. 挑选健壮的植株，并选择植株上幼嫩的枝条作为插穗。

3. 将插穗去除部分叶片，以降低蒸散作用后，再缓慢地插入紧实的介质中。

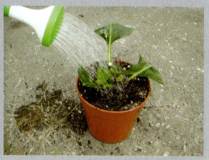
4. 最后的步骤，应立即浇水，得到充足水分有利于换盆的插穗发根。

5. 移植完成并顺利成长之植物。

插花的基本原理

第二篇

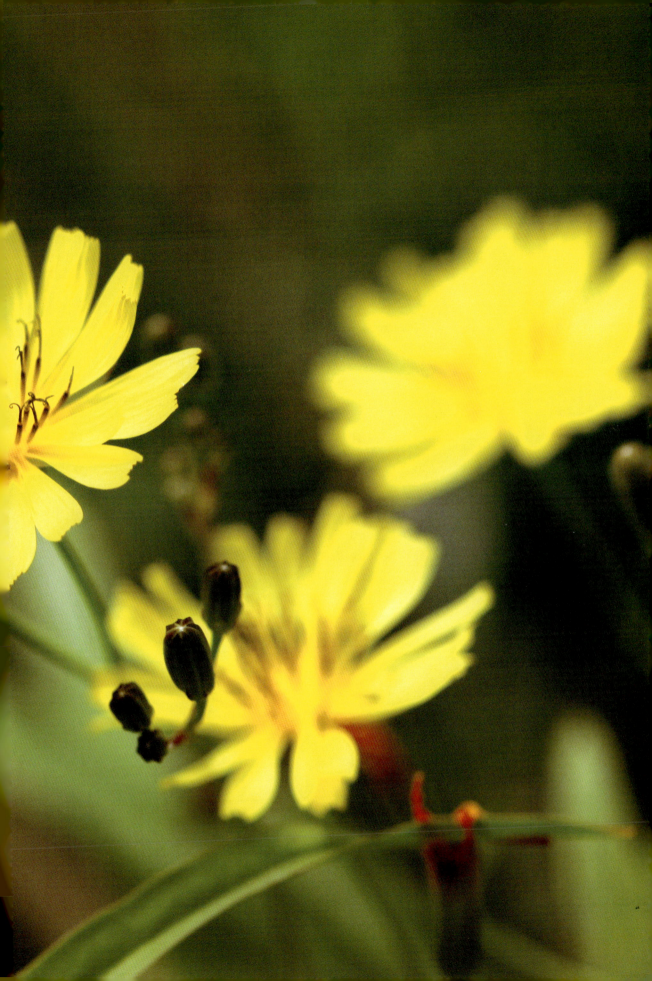

插花色彩

　　植物最吸引人注目之处，非盛开的花朵莫属；而盛开的花朵之所以吸引人，乃因花朵缤纷的色彩。各种不同颜色的花朵，不但带给人们快乐及愉悦的感受，且能激发人们对美有更深刻的体会。

　　所谓的色彩，通常视黑、灰、白为"无彩色"，也称为"素色"；于无彩色以外的红、橙、黄、绿、蓝、靛、紫等颜色，则称为"有彩色"；而金色、银色，则称为"独立色"。色彩，在视觉上可以产生轻重、远近、冷暖、缩张的感受；甚至在心理学上，色彩所造成的联想、回忆等情绪状态，都是相当直接的。

花卉色彩的奥妙，常会深深影响插花作品的优劣、美感与趣味。一件插花作品若仅具美妙的造型，却缺乏合宜的配色，则称不上是完整的好作品。

因此，深入了解色彩的本质及配色的原理，是任何一位学习插花者的必修课程。

色彩三要素

色相、明度、彩度统称为"色彩三要素"。

【色相】广泛指称各种色彩的名称。例如：红、橙黄、深绿、浅蓝、暗紫、鹅黄等。

【明度】又称为明暗，系用以分别色彩明暗的程度。明度愈高，色彩愈浅。明度最高者为白色，明度最低者为黑色。

【彩度】又名为纯度，系用以诠释色彩饱和的程度。彩度愈高者，色彩愈饱满而纯粹。彩度最高者为纯色，彩度最低为无彩色。

以天气的变幻情景做一番比喻，即可很容易地感受到色彩三要素于大自然中的明确存在性。

晴空万里时，天空呈现一片仿若瀚海的湛蓝，云朵则呈现霭雪般的洁白；而日暮时分，天空与云影绽放橘色的霞光；当遇天气阴霾，则满天密布灰褐的乌云。

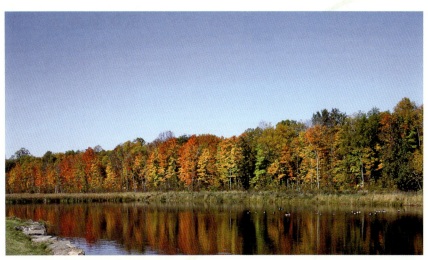

综观上述，天空所呈现的蓝色或橘色属于色彩根本相貌，是为色相；天空呈现出亮、暗、灰的色彩明暗程度，称为明度；天空的艳蓝、浅蓝以及霞云颜色的饱和程度，称之为色彩的彩度。

配色概要

一般概称红、黄、蓝为"色彩三原色"。若将其中两种原色等量混合，则可形成二次色。例如：红＋黄→橙、黄＋蓝→绿、蓝＋红→紫等。

两种以上的色彩相互搭配，称为"配色"。配色手法的优劣，在于配色的效果是否和谐。所谓色彩调和，就是在统一中求取变化，若期望在两种色彩间能维持均衡且有美感，就必须将色相、明度、彩度三种要素纳入配色思考范畴中，方能将插花作品发挥至极致，达到最佳的呈现。

生活中处处可见色彩三原色，组合成具有平衡感的调和色相。

配色方式

将色相环（图一）以间隔一二〇度区分分为三等分之后，以此三种色相（色彩）所做的配色，称为"三角色配色"（图二）。一般以三种色彩作为基调的配色，可以得到具有平衡感的调和色相。

类似色相的配色，较易调和且具稳定感。

【图一】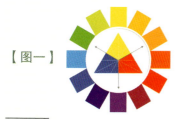

十二色相环
以黄、红、蓝三原色为基础，调配出橙、绿、紫（二次色），和黄橙、红橙、红紫、蓝紫、蓝绿、黄绿（三次色），组成十二色相环。

【图二】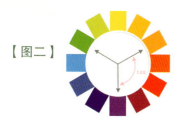

三角色的配色
将色相环分为三等分（以间隔120度区分之），挑选三种色彩所做的配色，具平衡、缤纷感。

三角色配色

【图三】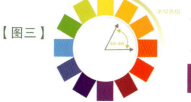

类似色相
色相环中邻近色相的配色，指30度至60度的角度之间色彩配色。配色效果具稳定感。

类似色相配色

【图四】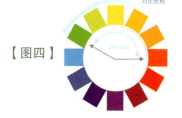

对比色相
以120度至接近150度的色彩，进行配色。具有活泼、明快的效果。

对比色相配色

【图五】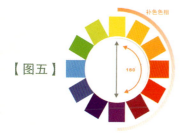

补色色相
以色相环相对两端180度的色彩来配色。对比效果最强烈，但易有不安定感。

补色色相配色

此外，色相环中的邻近色相，亦即"类似色相"（63页图三），彼此较易配色调和，呈现稳定感。"对比色相"指的是色相环中一百二十度至一百五十度的色彩（63页图四），具活泼明快的效果。

色彩重点

所谓的"色彩重点"，系将所要配色的色彩，全部汇集而呈现某种效果，可善用色相、明度、彩度、色调之间的搭配组合，产生对比性的配色。亦即在单调、平淡的色彩中，若具有一个可产生强烈变化的色彩，而成为视线的焦点，即为色彩重点。但色彩重点的运用，应考量整体配合的平衡，以免显得突兀。

对比色相具活泼明快的效果。

配色的对比

利用色相中的补色（63页图五）加以搭配组合，即谓"配色的对比"。或者利用明度、彩度、色调等元素的组合，也可以得到配色的对比。例如：高明度与低明度、强色调与弱色调、明色调与暗色调、深色调与粉色调、浅色调与深色调等，都是具有对比性的组合。

色彩的渐层

所谓"色彩的渐层"，是于色相、明度、彩度、色调中，配置出规则性的变化，不但其色彩面积比例按照一定的秩序，而且必须朝向某一方向使之持续变化，使其色彩产生具韵律感的连续效果。

渐层的色彩配置呈现出具韵律感的效果。

配色的主调

"配色的主调"系指于配色时，运用具共通要素的色彩，使其产生统一感及调和感而成为"主调"，使其有支配整体色彩的效果。

全体的支配色，以色相来说是主色，以色调来说是主调，不同的配色效果将产生迥异的情境。

色彩学的应用

当插花者想要利用色彩表达季节感时，选择使用季节性的花材，即为基本、简单、直接的方法。

不过严格言之，所谓的插花应表现作者之主

观因素，并非仅以素材种类表达季节感，而是以架构、插作手法、素材处理及色彩搭配等，表达季节情境。

此外，初入门的插花学习者，在应用色彩时，较易偏向使用自我喜好的色彩，而这种偏好的选择容易造成色彩的失衡。

因此，插花的初学者必须再学习更充实的色彩学，方足以使作品具有更佳、更丰富的视觉美感。

第二篇 插花的基本原理

微渧先堕，以淹欲尘，
扇解脱风，除世热恼，
致法清凉，用洒无明。

——《无量义经偈颂》

大自然中不同色彩组合成各种丰富的视觉感受。

插花的基本原理　第二篇

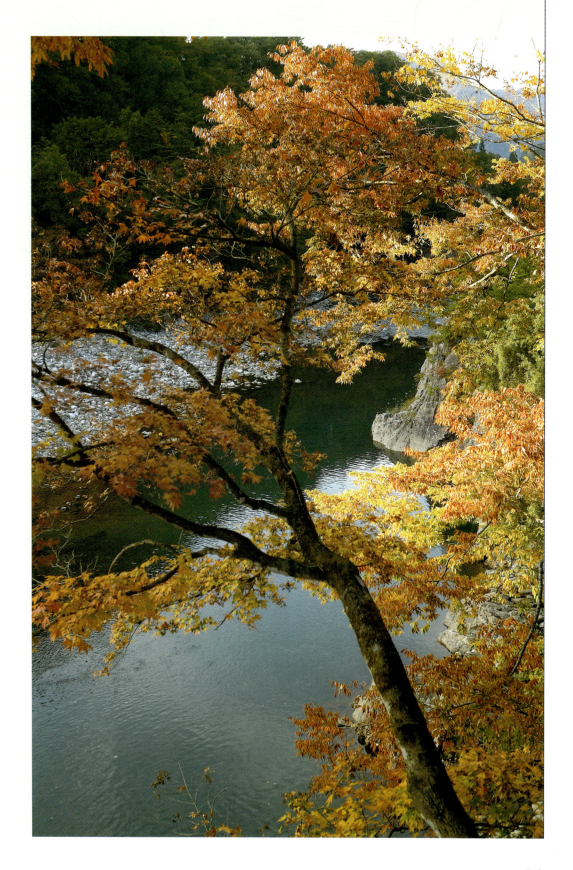

花卉常识

可曾有过买回花束瓶插后却不见花苞绽放？或是刚买的花束才带到家，花瓣就凋落了大半？

选购花材的要诀

选购品质优良的花材与保持花卉的新鲜，究竟有何要诀？以下列举几项选购常识与让花束寿命持久的做法。

【依使用需要选购】

不同种类的切花，其瓶插的寿命不同。诸如菊花的生命周期一般可达一周以上，莲花则无法超过一周的时间。因此，可视使用的需要、目的，并配合时、地选购所需花材。

【检视花苞成熟度】

同一种花卉所收成的切花，其保鲜的时间长度相差无几，含苞者与花朵已稍绽开者的寿命差不多，所以勿选择尚未成熟的切花，以免出现因花苞成熟度不足，导致不开花的情形。

【不宜选择过度盛开的花朵】

应以触摸时具有饱满、富弹性、枝叶坚挺、色泽新鲜等特性的花朵为佳。

【确认切花新鲜度】

可触摸花茎末端，感受是否黏滑；愈黏滑者，表示此切花的品质与新鲜度愈差。

【检视水质】

查看花桶的水质是否干净？有无散发异味？因为不洁的水容易滋生细菌，影响切花寿命。

【挑选符合时令的切花】

选购正值盛产季节的切花，因为时令花卉不仅新鲜，更是物美价廉。

枝干整形的方法

插作时，为了使花卉的茎干呈现出自然的美感，以及达到自己所期待的理想造型，必须将草木的茎干折扭弯曲后固定，此即"枝干整形的方法"，以下为几种常见作法。

【压折法】

用双手的大拇指压住茎干所要折弯处，慢慢地施力，使其弯曲。

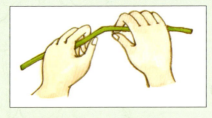

（中粗枝茎干压折法）

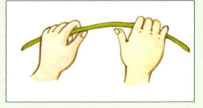

（有弹性的小枝茎干压折法）

【切折法】

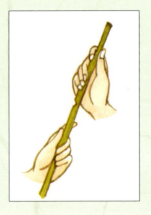

先在茎干（通常是较粗硬的木本枝干）所要折弯处斜切一缝，然后慢慢地压折，使其弯曲。通常只须浅浅地切缝即可，若要折出较为弯曲的弧度，则切缝必须深一些。

（于折弯处切一斜缝，再慢慢地折压）

【扭折法】

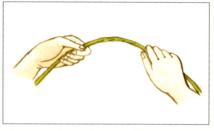

枝、茎、叶等本身具有弯曲性者，较适用此法。以所要折弯处为中心，慢慢地扭折，使其弯曲。此法用于叶片整形时，双手须轻轻地扭转，以免伤及叶片。

（以所要折弯处为中心，慢慢地扭转）

【细枝压折法】

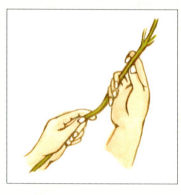

若是较为细小的枝材，可用双手轻轻地、慢慢地施力，即可使其达到弯曲整形的效果。

（用双手轻轻地施力即可）

【借助铁丝定型】

插作形式多样且具个人风格的"自由花"时，可以借助铁丝支持花、茎与叶，将花材固定或弯曲，以呈现理想中的花型。

（插作自由花时，可以借助铁丝将花材折弯）

花材特色

植物的花、枝、叶、果等皆可作为插花素材，统称为花材。每一种花材都有其形态与色彩方面的特质。以下将花材分类为点状花、线状花、面状花、块状花与特殊外形的花，以助益初学者得以认识各式花卉特色，于插花运用时更能得心应手。

点状花

点状花的特质，系其本身具有众多小花组成花序，例如：满天星、长寿花、雪茄花、紫金露花、千日红、深山樱、蕾丝花、夕雾、卡斯比亚、文心兰、白孔雀草、茴香等。

线状花

此类花材具备直线状的外形,例如:太蔺草、剑兰、麒麟菊(绣线菊)、千曲花、晚香玉(夜来香)、龙文兰、虎尾兰、西洋水仙、猫柳、龙胆、飞燕草等。

面状花

火鹤花或叶材类的蒲葵、芋叶、蔓绿绒、八角金盘、彩叶芋、银荷叶等，都是属于面状花的花材。

火鹤花

蒲葵

块状花

块状花的面积大于面状花，且更具分量，例如：玫瑰花、桔梗、紫阳花（绣球花）、睡莲、凤尾鸡冠、观音莲、金花石蒜、仙丹花（卖子木）、野姜花等。

睡莲

仙丹花

特殊外形的花

特殊外形的花包括百合、鸢尾花、洋兰、天堂鸟、袋鼠花、小苍兰、垂蕉、鹤蕉、海芋（马蹄莲）等。

袋鼠花

天堂鸟

叶材

叶材的种类繁多,例如:黄金葛、彩叶竹芋、长春藤、变叶木、玉羊齿(肾蕨)、高山羊齿(革叶蕨)、蔓绿绒、文竹、武竹、沙巴叶、林投叶、新西兰叶、叶兰、春兰叶、玉簪叶、星点木、南天竹、龙文兰、山苏等。

彩叶竹芋

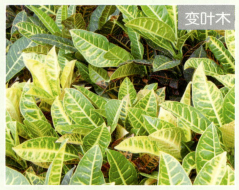
变叶木

枝材

枝材,包括藤蔓类、草本植物、木本植物。其种类繁多,藤蔓类有台湾猕猴桃藤、山归来、

苔藤等。草本植物有水烛叶、芒草、菖蒲、竹子、太蔺、斑太蔺等。木本植物则包括黑松、马尾松、南天、枫树、梨树、茶树、山茶树、山樱、柳树、龙柏、苔黄杨、苔木、十大功劳、辛夷、海葡萄、杜鹃、小手球（麻叶绣球）、石榴、山杜鹃、六月雪等。

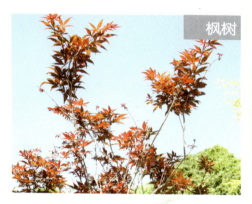
枫树

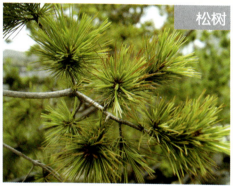
松树

花语

一七一四年瑞典王朝的查理十二世,根据民俗传说及花卉的形貌、颜色等特性,赋予花卉种种象征意义,这种以花表达心意的方式,生动而有趣,衍生至今成为国际共通的花语。

茉莉花

亲切

非洲菊(太阳花)

毅力、神秘

星辰花

永不变心、天长地久

雏菊

天真、幸福、和平

杜鹃花
被爱的喜悦

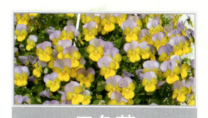
三色堇
爱的象征

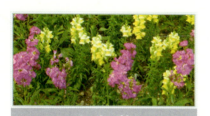
金鱼草
有金有余、活泼热闹

卡斯比亚
永恒的爱

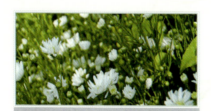
白孔雀花
兴高采烈

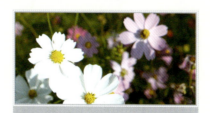
波斯菊
纯洁

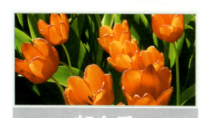
郁金香
博爱、体贴、高雅

满天星
纯洁之心

康乃馨
慈晖

海芋
雄壮之美

百合
心想事成、祝福

玫瑰花
爱情、大爱

天堂鸟
自由、幸福

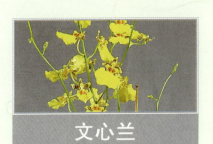
文心兰
青春永驻、隐藏的爱

蝴蝶兰
天长地久、富贵吉祥

大理花
感谢、喜悦

菊花
高洁、隐逸、清廉

火鹤花
自励、警惕

西洋水仙
自信

铁炮百合
神圣、谦逊、高尚

荷花
出污泥而不染

向日葵
高傲、自信、毅力

桔梗花
永恒不变的爱

薰衣草
安静、坚贞、浪漫与爱

真善美花道的花型

第三篇

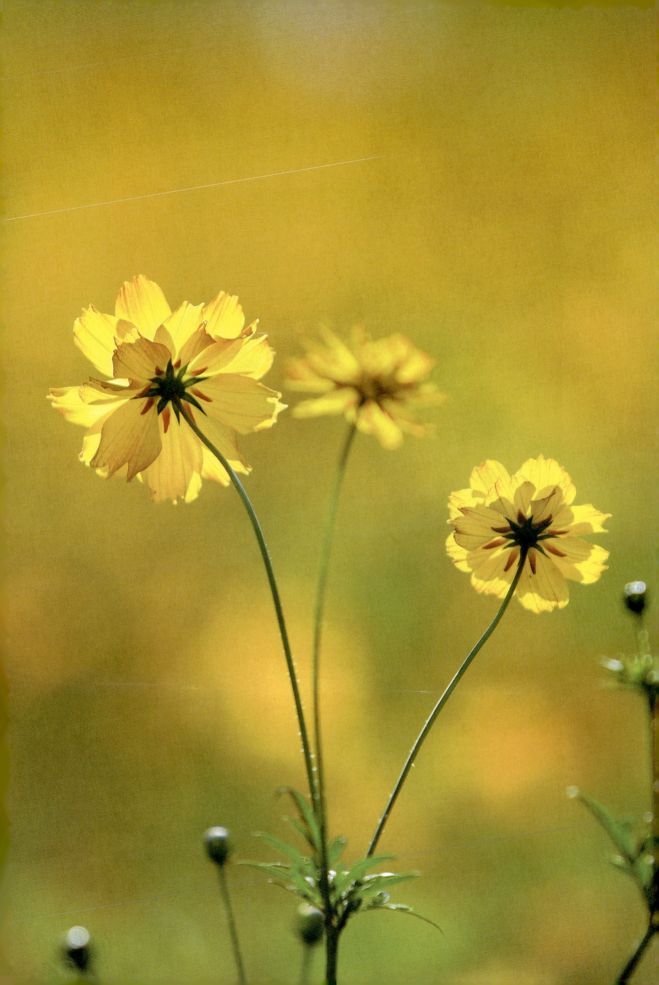

春之颂

真善美花道的花型 第三篇

活出生命力

人的生命,要永远保持像春天一样,
不断涌出生命力,不断发挥它的功能,
才是活着的人生!

夏之颂

第三篇 真善美花道的花型

心胸光明磊落

世间事都是相对的，只要我们以真诚的爱心待人，以光明磊落的心胸任事接物，则人生到处都充满真善美。

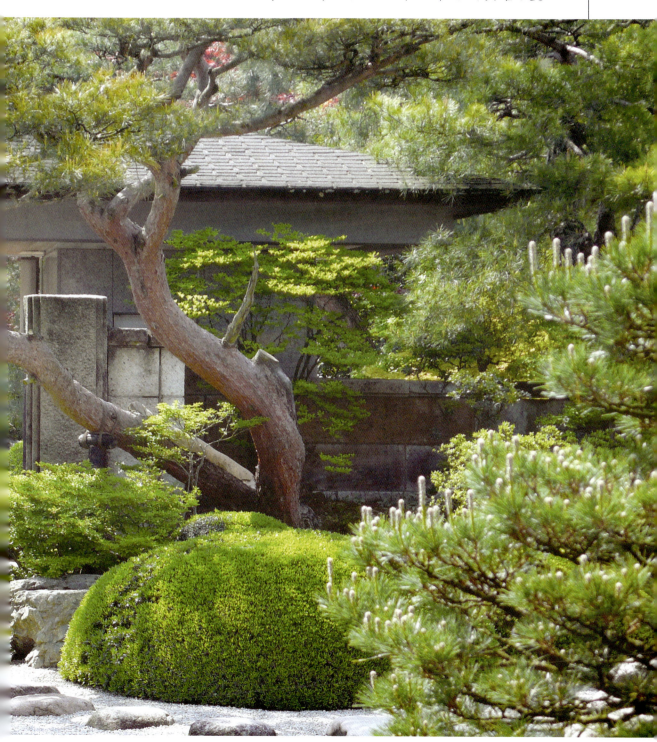

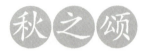

秋之颂

真善美花道的花型 第二篇

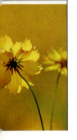

宝贵的一课

是非当教育，赞美作警惕；
嫌弃当反省，错误作经验——
任何批评，都是宝贵的一课。

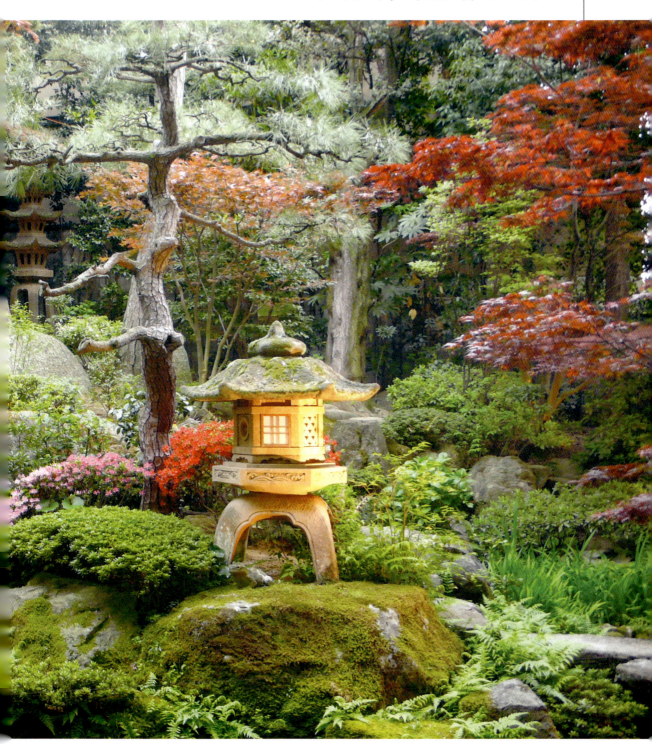

冬之颂

真善美花道的花型

第三篇

克服难题

尽人事、听天命，
不要把"难"放在心里。
人要克服难，不要被难克服了。

真善美花道的花型

第三篇

・恬安澹泊　无为无欲・

庭园

"庭园之美"乃真善美花道入门，

依庭园理念之方法而生，

可轻安自在随心所欲地施展技巧，

亦即"恬安澹泊，无为无欲"。

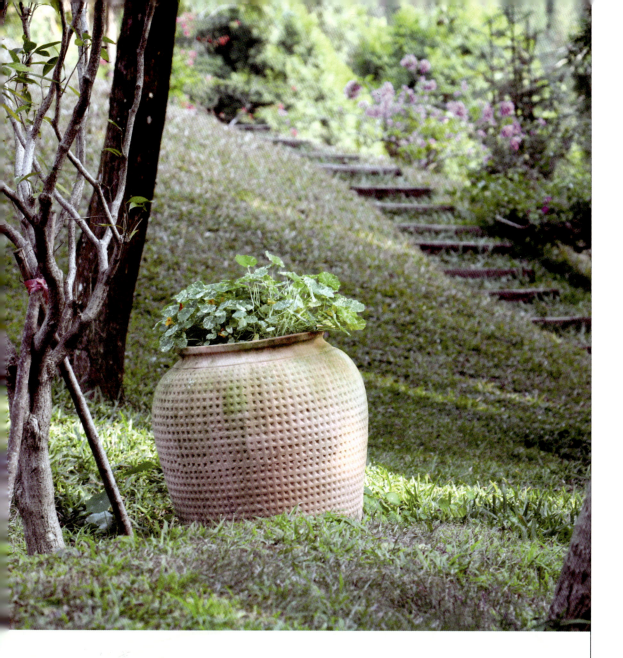

**信心、毅力、勇气三者具备，
则天下没有做不成的事。**

一个成功的人，凭着一股信心与毅力，勇往直前，
自然能到达彼岸，插花者何尝不是如此。

庭园之美插作方式

"庭园之美"旨在表现草木生长旺盛之态,并将不同花卉依庭园设计之理念,以自然的心念表现出来。

【插作要项】

1. "庭园之美"插作时以"真"、"善"、"美"三主枝为架构。
2. 三主枝以自然生态为主。
3. 插作时,三主枝在剑山的位置呈△,其余辅助枝插在△主体内(图一)。
4. 三主枝之长度比例(图二):
 (1)"真"为花器宽之一倍半以上。"真"直插,注意其生态,并插在剑山的2/3处。

（2）"善"为"真"的3/4到2/3间。"善"往左后，倾斜度在30—45度之间。

（3）"美"为"真"的1/3左右。"美"往右前，使三主枝呈不等边三角形。

插作架构完成后，可加上辅助枝，使整盆花在视觉上更具深度。

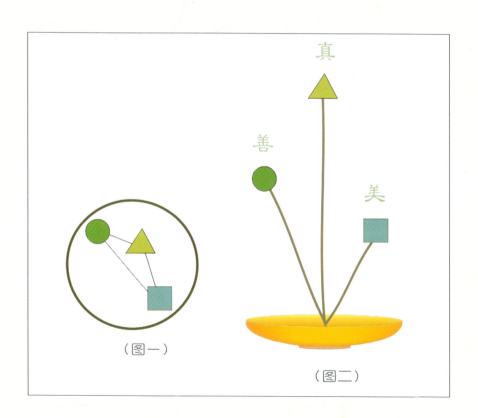

（图一）

（图二）

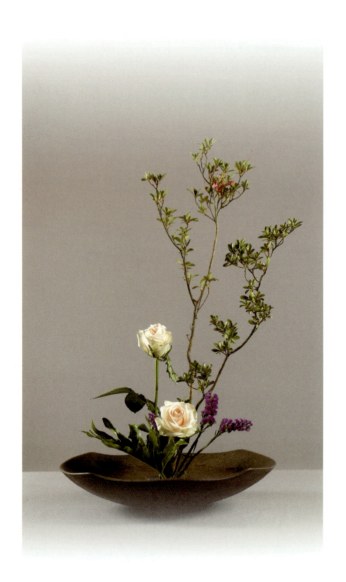

恒心、毅力能如"滴水穿石"，
再大的困难与阻碍都能突破。

Just as dripping water penetrates stone, there is no obstacle that cannot be overcome with perseverance.

境转，心不转。

As external conditions change,
let the mind remain unperturbed, unswayable.

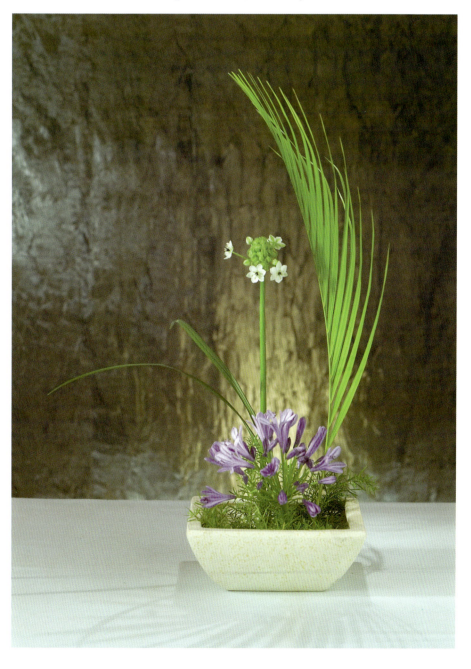

三心二意无定性，四处徘徊不专精，
尽管条条道路通长安，却永远无法到达终点！

Even if every road led to Rome, when our mind is indecisive,
constantly wandering, and unable to concentrate,
we will never make it to our destination.

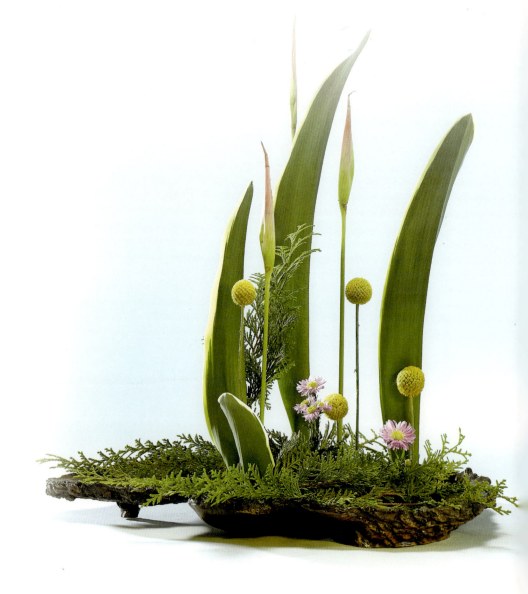

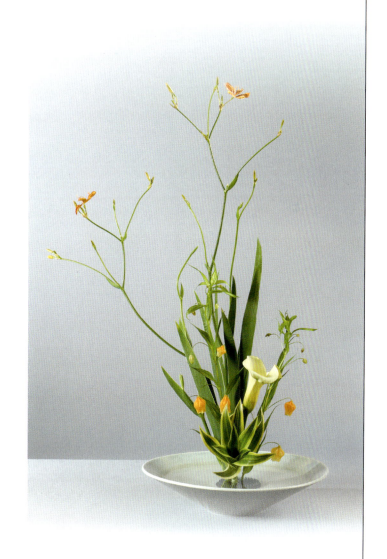

只要肯用心去想、用心去修、用心去做,
就没有不能成功的事。

Willing to think, cultivate ourselves, and take mindful action,
there is nothing we cannot achieve.

欢喜心是一种涵养，
能令周围的人都有"如沐春风"的喜悦感。

A heart of joy is a virtue that brings happiness to others like a spring breeze.

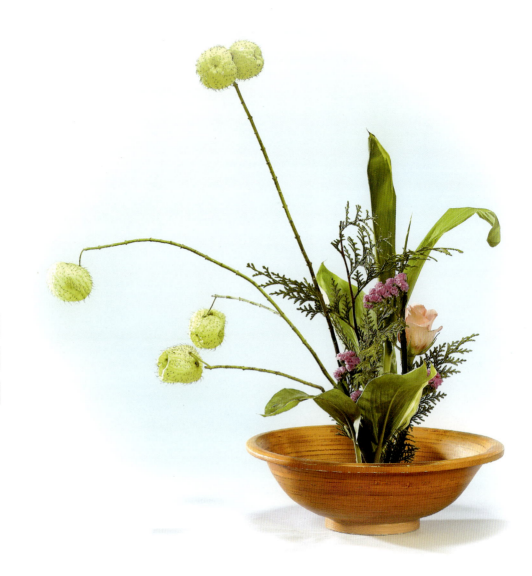

有心就有福,有愿就有力。

With good intentions come blessings.
With strong vows comes strength.

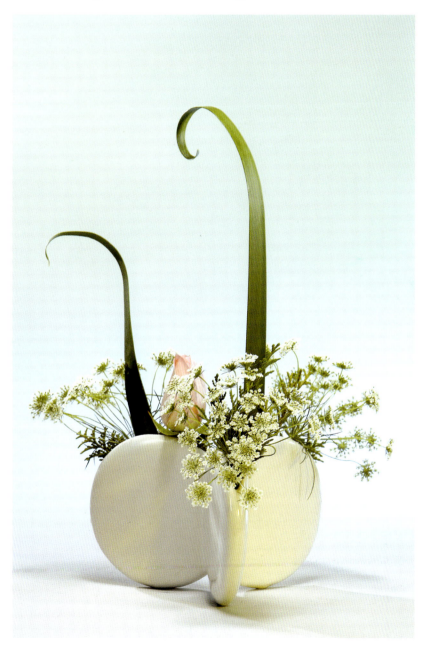

庭園

真善美花道的花型 第三篇

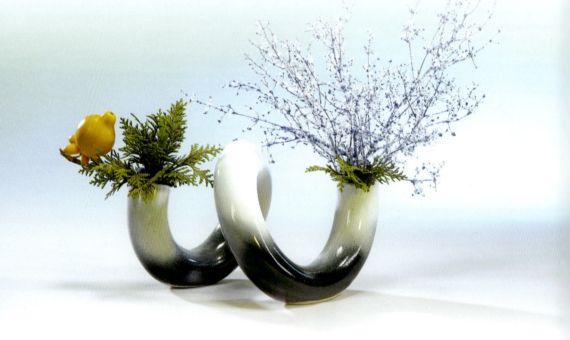

不管路有多远、自己的能力有多少，
都能随分随力尽量去达成目标，此即"毅力"。

Regardless how far the journey is or how capable we are,
we do our best to reach our goal. This is perseverance at its best.

千里之路，必须从第一步开始；
圣人的境域，也是自凡夫起步。

The journey of a thousand miles begins with one first step.
Even the saint was once an ordinary human being.

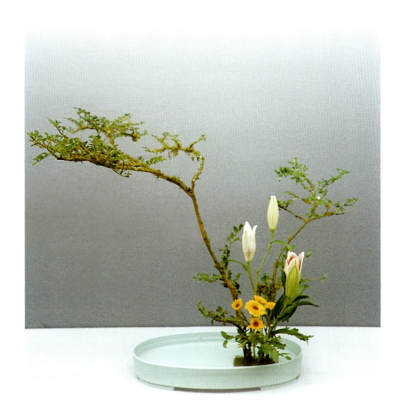

人的心地就像一亩田，
若没有播下好的种子，
也长不出好的果实来。

Our mind is like a garden;
if no good seeds are sown,
nothing good will grow from it.

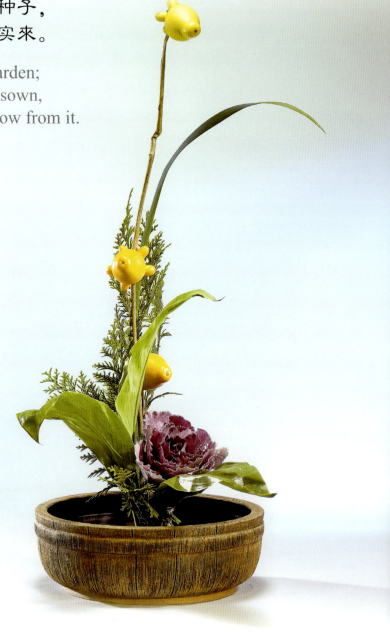

真善美花道的花型 第三篇

缩小自己，要能缩到对方眼睛里，
还要能嵌在对方的心头上。

To be humble is to shrink our ego until
we are small enough to enter another's eyes
and reside in their heart and mind.

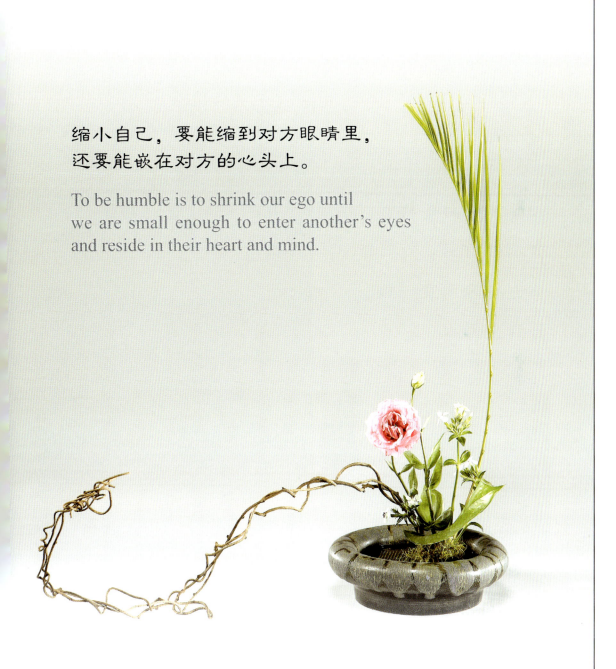

庭園

心要像明月一样，
有水就有月；
心也要像天空一样，
云开见青天。

真善美花道的花型

第三篇

滴水成河——

将一滴滴的雨水集合起来，就可形成一条河。

真善美花道的花型

第三篇

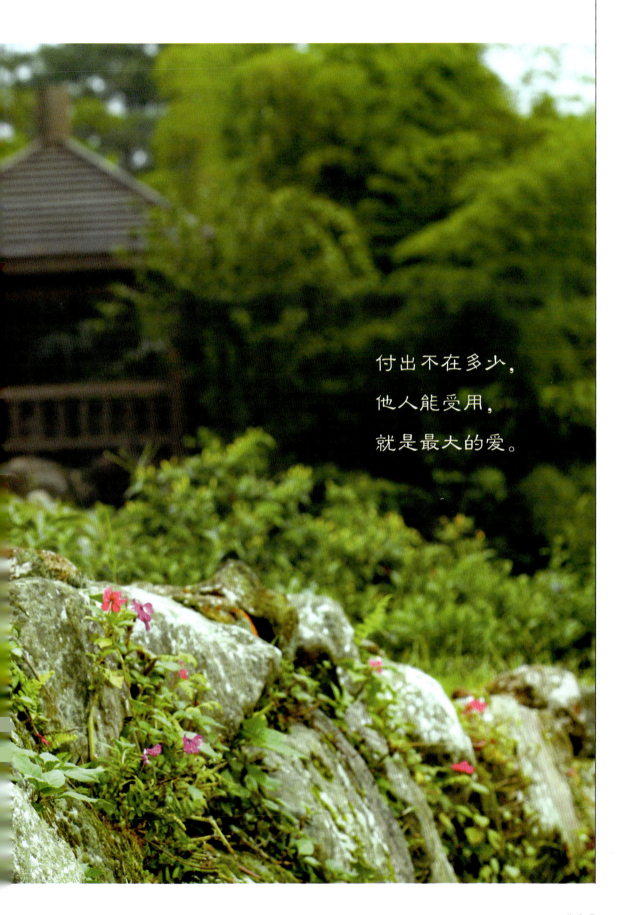

·静寂清澄　志玄虚漠·

"静寂之美"
旨在表现草木独立挺拔与和谐之美，
一花一叶无不是如来形象，
回归单纯善良之本源——
"静寂清澄，志玄虚漠"。

真善美花道的花型

第三篇

宁静最美，安定最乐。

直立的"真"让人感到宁静、幽远之美，
下方的花展开笑颜，呈现一幅安定欢乐的景象。

静寂之美插作方式

　　"静寂之美"旨在表现草木挺拔之美，以及将不同花卉树木组合，使彼此达到和谐的境界。依花材的种类，可有一种、两种、三种及多种之组合，花型以直态为宜。

【插作要项】

1. "静寂之美"插作时以"真"、"善"、"美"三主枝为架构。
2. 三主枝在剑山的位置，呈一直线排列（图一）。
3. 三主枝之长度比例（图二）：
 （1）"真"为花器之宽度（或高度）的二倍半以上。"真"直插，注意其生态，插在剑山2/3处。

（2）"善"为"真"的3/4到2/3间。"善"插在"真"之后方，斜左后30度左右。

（3）"美"为"真"的1/3左右。置于"真"前，斜右前30度左右。

插作架构完成后，可加上辅助枝，使整盆花在视觉上更具深度。

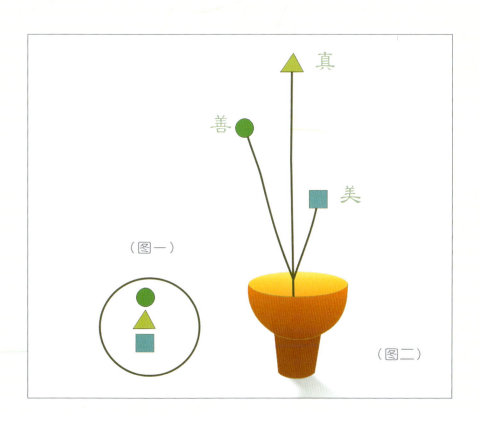

（图一）

（图二）

静寂

真善美花道的花型

第三篇

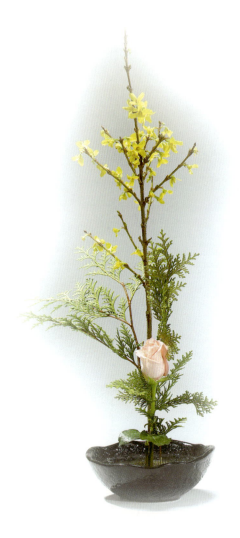

做事要有赤子之心、
骆驼的耐力、狮子的勇猛。

When doing any task,
have the innocence of a child,
the endurance of a camel,
and the courage of a lion.

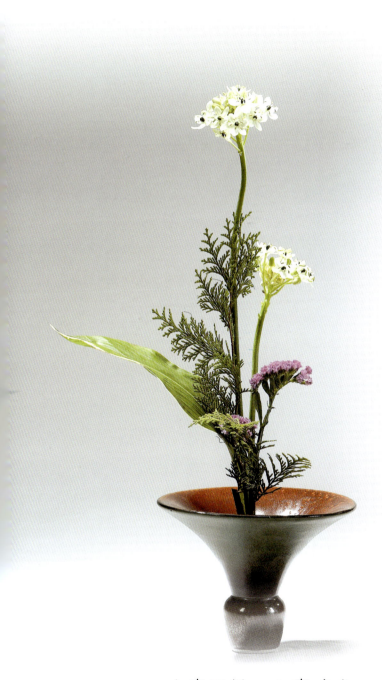

小事不做，大事难成。

How can we expect to accomplish the big things if we don't do the little things?

充满爱心的人最幸福。

Happiest is the person whose heart is filled with love.

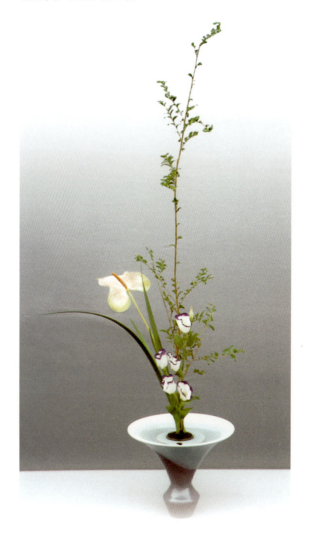

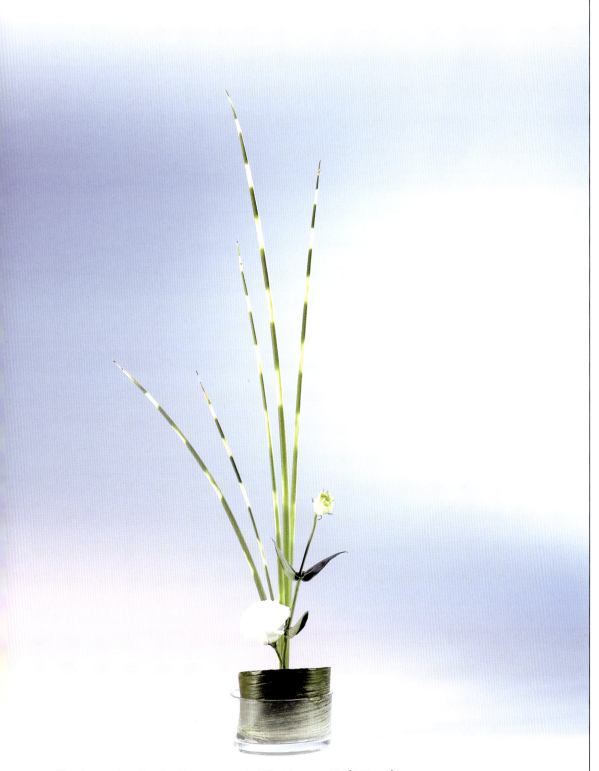

逆境、是非来临，心中要持一"宽"字。

When conflict and adversity arise, always preserve a spacious heart.

静寂

真善美花道的花型 第三篇

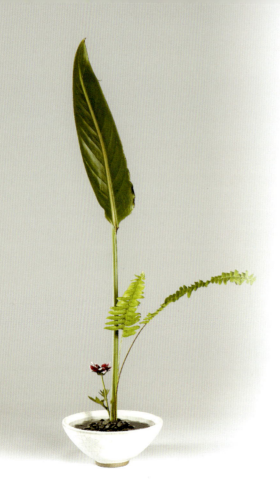

对人要宽心，
讲话要细心。

Be forgiving towards others.
Be discreet in your speech.

时时感恩，处处感恩，
人人感恩，事事感恩。

Be grateful always,
for everything and everyone,
at every moment.

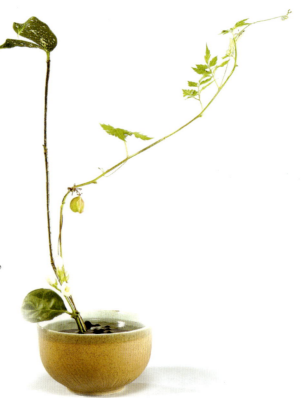

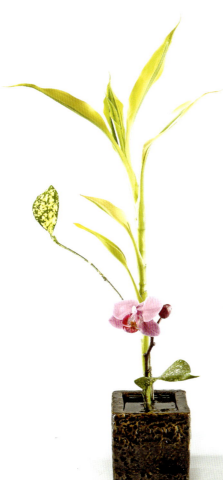

多做好事,才能开阔心灵的天地。

Nurture the habit of giving
and our world will become vast.

心田要多播善种,
多一粒善的种子,
就可以减少一枝杂草。

Sow the field of the heart with
good seeds. One more seed of
goodness means one fewer weed.

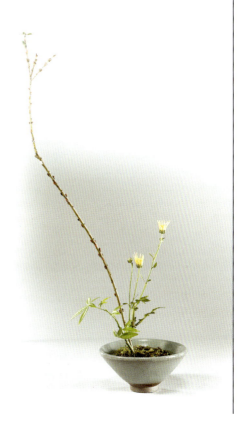

静寂

真善美花道的花型　第三篇

"有"则惜福，"无"则知足。

When we have something, let us cherish it.
When we do not, let us be content.

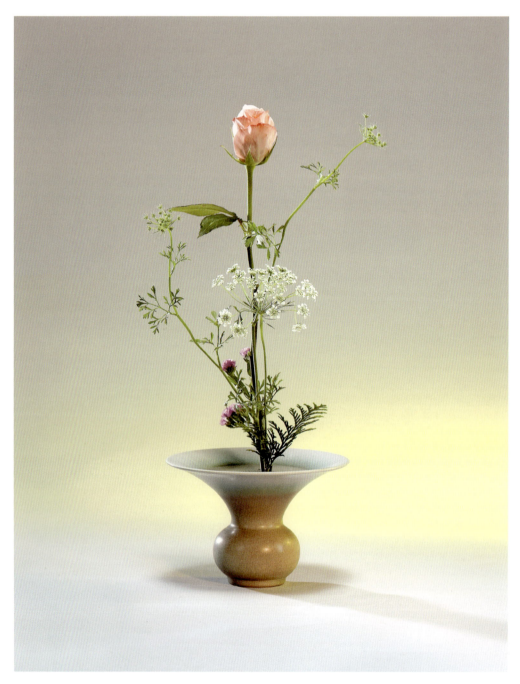

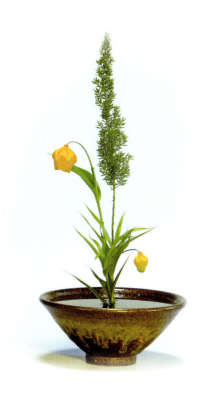

每一秒钟都踏踏实实地为人间、
为社会付出，
让每一天都充满希望。

Let every day be filled with hope by
concretely working for the good of
society each and every moment.

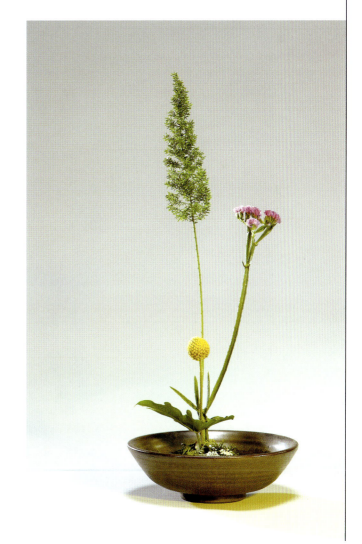

退让一步以成全别人，
即是修养，即是修行。

Taking a step back
to accommodate others
refines our character
and nurtures
spiritual growth.

未来的成就完全是在掌握分秒中造就出来，
"未来"也是由"现在"累积而成。

Our future accomplishments are determined entirely
by how every second in our life is put to use.
The future is the cumulation of many "nows".

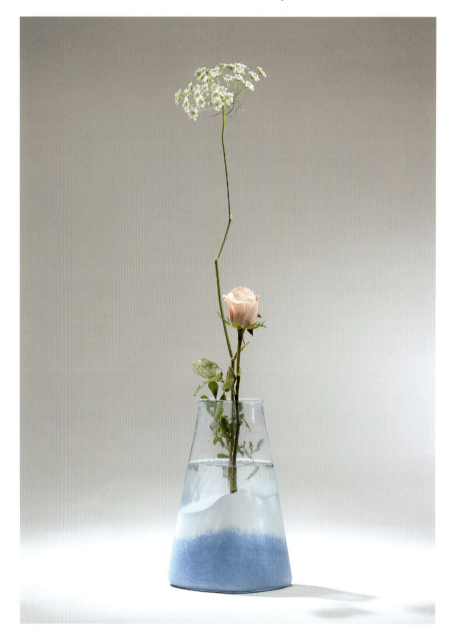

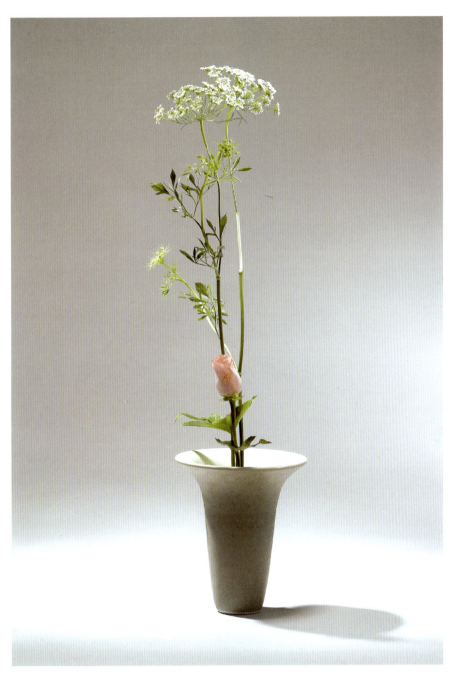

先把自己的棱角磨圆，
就不会处处碰到别人的尖角。

Round your rough edges.
Then you will not bump against others.

静寂

真善美花道的花型

第三篇

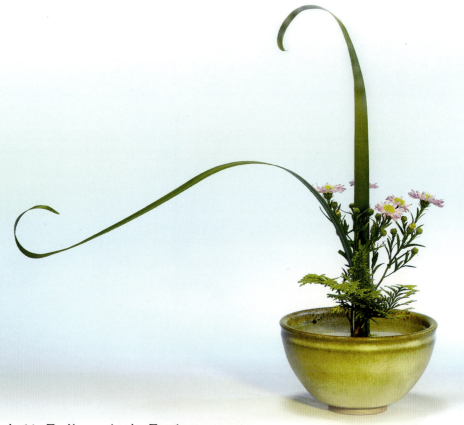

宁静最美，安定最乐。

Tranquility is beauty.
Equanimity is joy.

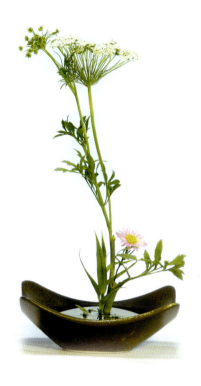

以爱待人、以慈对人，
则不惹人怨，亦能结好缘。

When we treat others with loving-kindness,
we will not stir up ill feelings,
and we will be able to form
good relationships with others.

人生若精神文化
充足富有，
纵使物质生活平淡，
也会感到乐在其中。

If we are
spiritually rich
and fulfilled,
we will be happy,
even if materialistically
our life is
basic and simple.

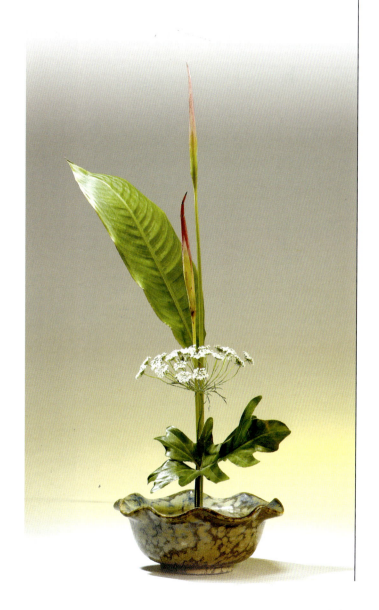

静寂

真善美花道的花型

第三篇

内心平静快乐，
头脑清醒，
考虑事情就会清楚周全，
说话就会得体。

真善美花道的花型

第三篇

事不做，才困难；路不走，才遥远。

・守之不动 亿百千劫・

清雅

"清雅之美"即阐释人与花之对话，要能"其心禅寂，常在三昧"。

"禅"即定，只要是佛所开的法门，皆是为了引导我们进入禅寂的境界。

"寂"即是静，指心不受外界动摇，

"三昧"亦是禅，意指心止一处，不令散乱而保持安静。

心恒常清净寂静，无任何邪念、烦恼，

具足戒德，心不散乱，即能开启智慧。

真善美花道的花型 第三篇

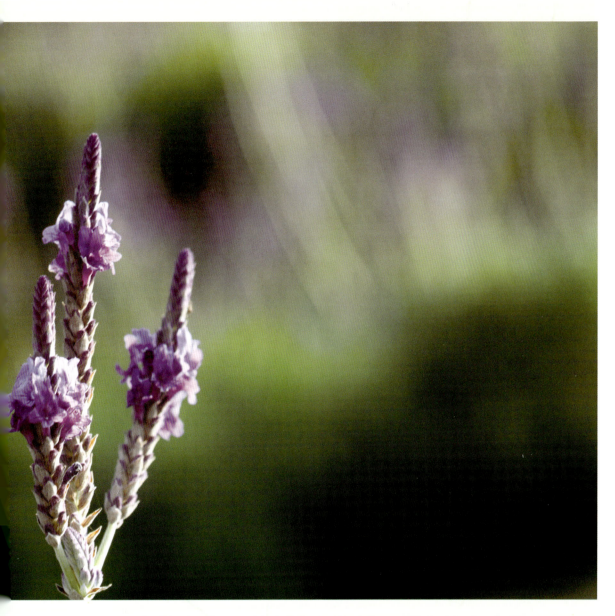

用宁静心态,观大地众生相,听大地众生声。

"真",直中带曲的美,虽然不易看见,
只要多花一点心思,倾听、细观,
自然能发现大地的美。

清雅之美插作方式

"清雅之美"旨在阐释人与花之间的对话。

除了花草的自然美外,还包含了人文情怀。插作者往往以物寓志,藉物托情,使人与花草间相互契合,达到物我合一的境界。

【插作要项】

1. 清雅之美,仍以"真"、"善"、"美"为架构。
2. 可缩小其中一枝"善"或"美",以呈现不平衡之美。
3. 各主枝在剑山的位置,以其中一角插置,如四方形剑山则可分成田字形,以其中一小块来插作。

4. 各主枝之长度：

（1）"真"为花器之宽度（或高度）的一倍半至二倍左右。"真"直插，并插作于剑山的四方块中任一角。

（2）"善"往左后，缩小自己，以"真"的1/4呈现。

（3）"美"约为"真"的1/3左右。"美"在右前，倾斜度不宜太大。

※可加辅助枝以避免单调。

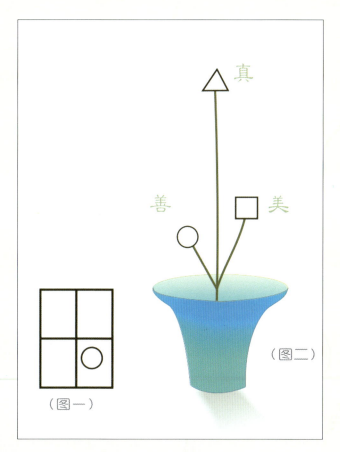

（图一）　（图二）

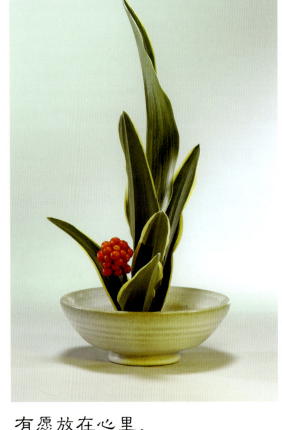

如果人心能守住平凡、
安然自在,
就是福。

Blessed are those
who can be at peace
and content with
being an ordinary person.

有愿放在心里,
没有身体力行,
正如耕田而不播种,
皆是空过因缘。

Making vows without taking any action
is like ploughing a field
without planting any seeds;
so, there is no harvest to reap.
This is letting opportunity pass us by.

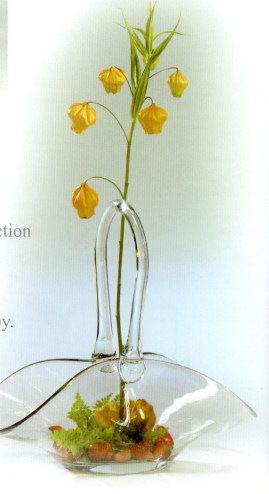

心境常处宁静之中，则万物无一不美。

When the mind is tranquil and serene,
we can appreciate the beauty in everything.

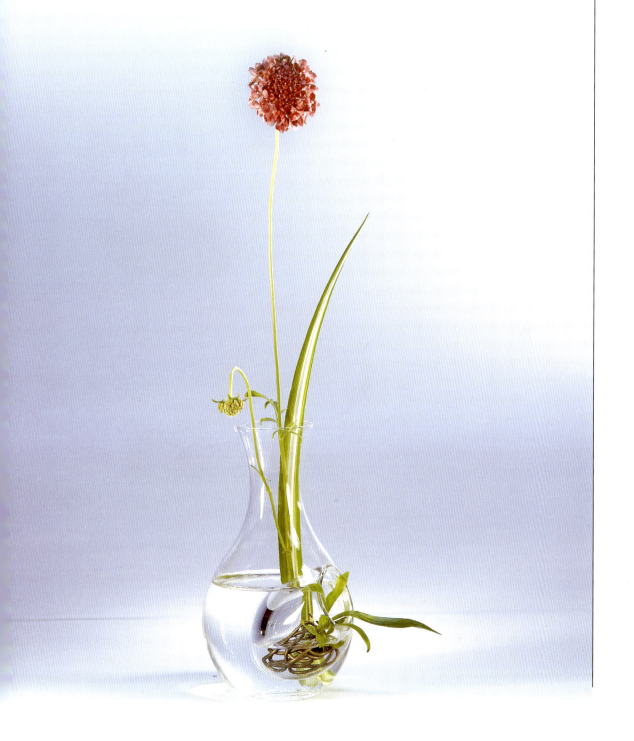

自爱是报恩，
付出是感恩。

Cherishing our life is
the way to
repay our parents' grace.
Giving of ourselves is
the way to
express our gratitude.

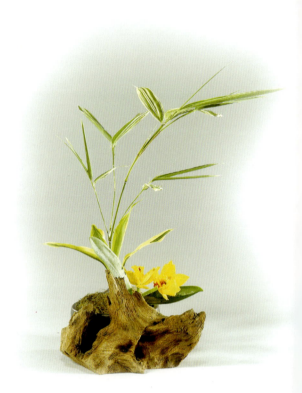

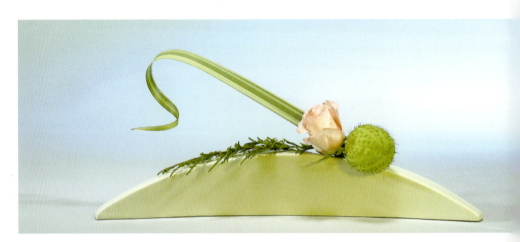

看淡自己是般若，看重自己是执著。

To regard ourself lightly is prajna (wisdom).
To regard ourself highly is attachment.

有智慧才能分辨善恶邪正；
能谦虚则能建立美满人生。

With wisdom,
we can discern good from evil,
right from wrong;
With humility,
we will have a happy life.

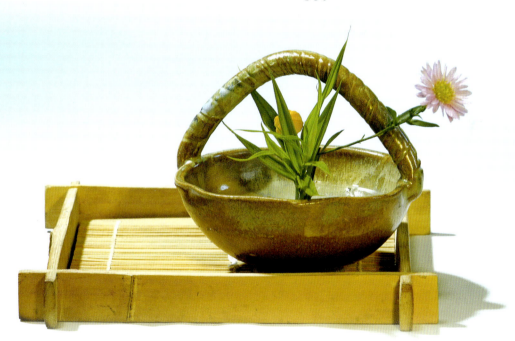

理直要气和，
得理要饶人。

**Remain soft-spoken and forgiving,
even when reason is on your side.**

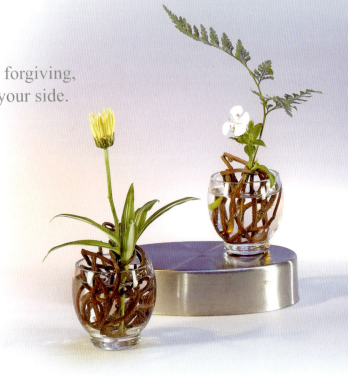

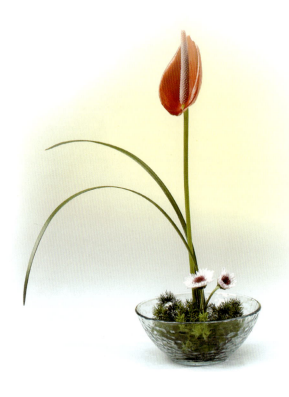

唯有尊重自己的人，
才能勇于缩小自己。

**Only those
who respect themselves
have the courage
to be humble.**

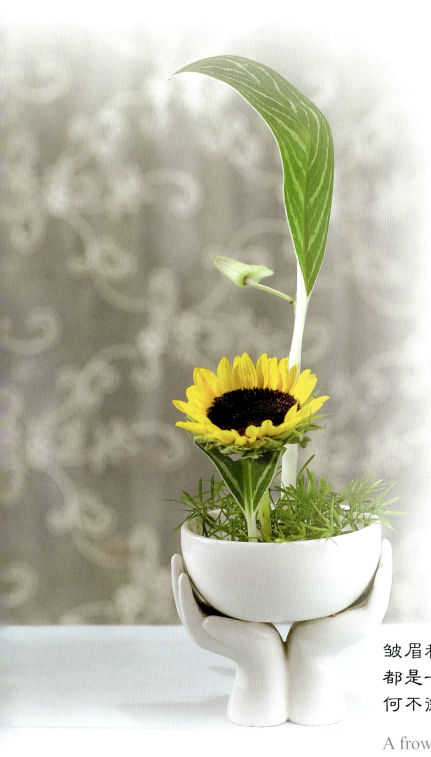

皱眉和微笑
都是一个动作表情，
何不微笑？

A frown and a smile
are both possible.
Why not smile?

清雅

真善美花道的花型

第三篇

真正的环保，
是爱山、爱海，
爱惜一切万物。

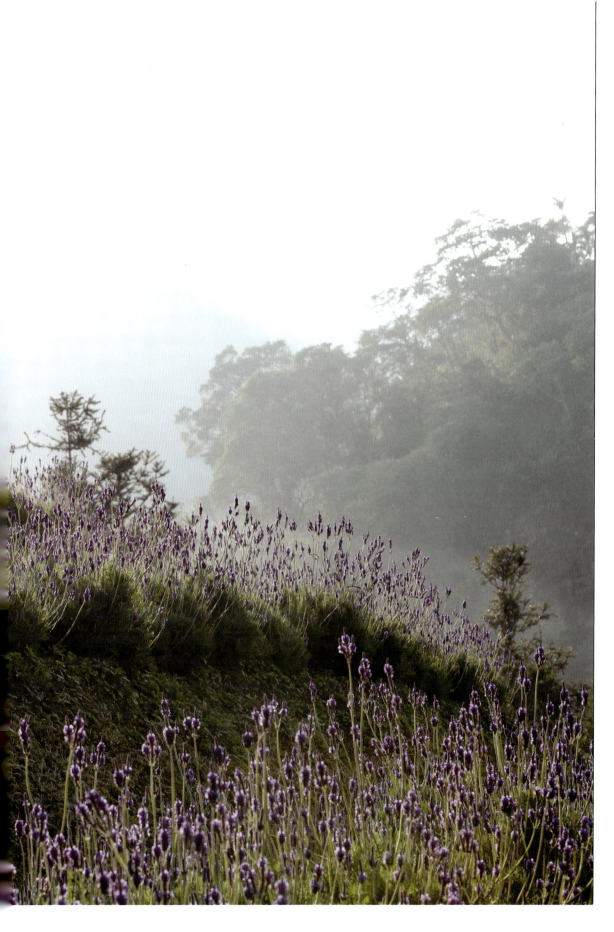

第三篇

真善美花道的花型

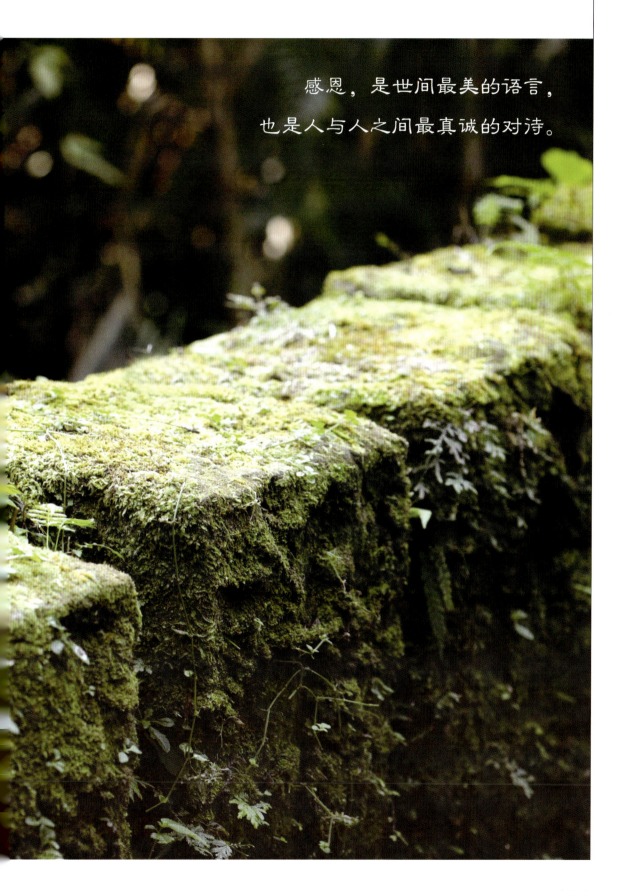

感恩，是世间最美的语言，
也是人与人之间最真诚的对待。

图书在版编目(CIP)数据

静思语真善美花道/释德普编著.—上海:复旦大学出版社,2013.9(2017.6重印)
(证严上人著作·静思法脉丛书)
ISBN 978-7-309-09347-6

Ⅰ.静… Ⅱ.释… Ⅲ.插花-装饰美术-教材 Ⅳ.J525.1

中国版本图书馆 CIP 数据核字(2012)第 271402 号

慈济全球信息网:http://www.tzuchi.org.tw/
静思书轩网址:http://www.jingsi.com.tw/
苏州静思书轩:http://www.jingsi.js.cn/

原版权所有者:静思人文志业股份有限公司授权复旦大学出版社
独家出版发行简体字版

静思语真善美花道
恭　　　录/证严上人《静思语》
编　　著/释德普
监　　修/慈济大学
插花老师/真善美花道师资群
特别感恩/蓝振峰先生提供《植物形态》与《花材特色》二文
　　　　　刘肇升先生提供《植物栽种常识》一文
摄　　　影/古亭河暨真纳视觉文化股份有限公司、林妙贞、叶秀凤、林幸惠、刘肇升、蔡淑婉
责任编辑/邵　丹

复旦大学出版社有限公司出版发行
上海市国权路 579 号　邮编:200433
网址:fupnet@fudanpress.com　http://www.fudanpress.com
门市零售:86-21-65642857　　团体订购:86-21-65118853
外埠邮购:86-21-65109143
上海华业装潢印刷厂有限公司

开本 787×1092　1/16　印张 9.5　字数 52 千
2017 年 6 月第 1 版第 2 次印刷
印数 4 101—6 200

ISBN 978-7-309-09347-6/J·194
定价:48.00 元

如有印装质量问题,请向复旦大学出版社有限公司发行部调换。
版权所有　　侵权必究